靜采境采・在光影心境間

趙明強攝影集

Zhao Ming Qiang's Photographs

藝術家

趙明強簡介

　　趙明強先生，祖籍江蘇・江都人，1957年出生於台北士林芝山岩，少年時期即隨長兄學畫水墨蘭竹，研習篆刻。後入快樂畫室，從梁丹丰教授學畫水彩。1979年畢業於復興崗學院藝術學系，1987年至1998年入華之盧從鄧雪峰教授研習水墨花鳥，並入金哲夫教授畫室進修油畫。

　　曾舉辦中西畫個展20餘次。先後任教於復興崗學院藝術學系、西安美院中國畫系、中國美術研究中心、佛光會社教館。從事雜誌攝影、美術編輯工作多年。1993年獲中國文協水彩繪畫獎章及國軍新文藝金、銀、銅像獎，2021年獲中華民國畫學會水彩畫金爵獎。

　　現為台灣水彩畫協會、之足畫會會員，曾擔任新文藝金像獎、金獅獎、金環獎西畫及攝影類評審。2004年畢業於西安美術學院國畫系碩士班，師承系主任張之光教授。2002年於西安美術學院中國歷代繪畫陳列廳及四川省綿陽市舉辦中西畫個展。作品〈冬至〉獲陝西省首屆花鳥畫展二等獎。出版有《山隅寄情畫集》、《趙明強水墨花鳥畫精品集》、《趙明強水彩畫集》、《雲過青山油畫集》、《霧濕青山水彩畫集》及《水之誦》、《心情》、《漫卷忘言》攝影集等。

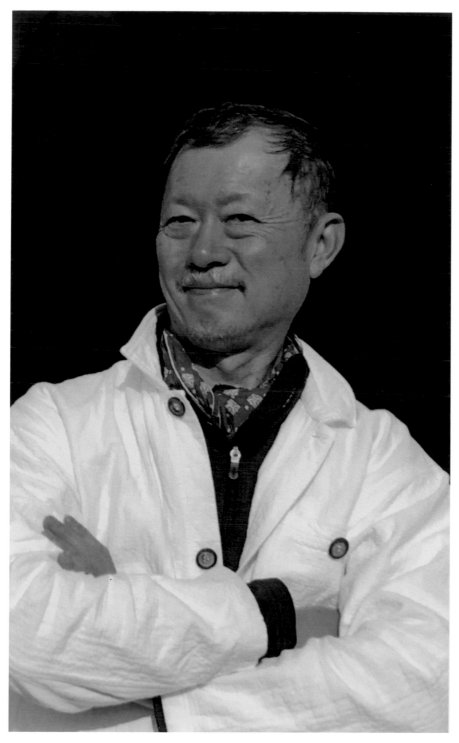

2021年於士林天母 · 曹澤慧攝

讀　趙明強的光影心境　文／李宗慈

　　東坡〈赤壁賦〉寫著，當「月出於東山之上，徘徊於斗牛之間，白露橫江，水光接天；縱一葦之所如，凌萬頃之茫然。」一葦在萬頃之上，有空間有放手更有自由自在的流暢與享受，所以「浩浩乎如馮虛御風」，因此「飄飄乎如遺世獨立」，也就自然聯想起趙明強，他的畫作，他的攝影，他的人。

　　近十餘年，明強虔心在陽明七星山花谷中植花，與天雲、雨霧交心，過著霧起雲散的逍遙日子，他說閒散度日，卻也讀書、作畫、栽花、冥想，在不被打擾的靜境中珍惜美好的每一分秒時光。他繪畫，並且將心神相依的作品在每有畫展中細細言語著從來不肯停歇的畫筆，即使氤氳簡淡，即使悠遠靜雅，也像娓娓述說線條簡單的風景色彩，一如溶入自然的純淨，山水透明，光影美化世界也更迭世界，遼闊、卻也蒼茫一方。

　　相識三十餘載，始於他在軍中任雜誌社攝影軍官的攝影功課，總是知道那份關注在，隨手的雲彩花葉，一趟一趟川流的水潟，磊磊碎石的田地，用大石堆疊厚重的屋宇，滿滿生命力展現的老人，明媚陽光下盡是欣欣向榮的綠，露臉的還有下雨和陰天，濃霧一片什麼都看不見的風從腳底吹上來。無關擱淺，只是一灘一灘的山雨漫著也等著晴日，再一片雲彩都沒有留下的銷聲匿跡的豐富著明強無所不在的藝術靈魂。

如若聽他談花草談菜，肯定發芽長出繁葉，而且肯定長出黃色、紅色、褐色、紫色……等不同顏色，或許用漬的醃的釀的甚至演譯出某種程度的五顏六色的五彩繽紛，這早在他開始經手時，便引頸期盼這份很不江湖的以時間以歲月精進的不可思議。他曾說，有一小段年輕的歲月，攝影工作讓自己進入了另一個靜心觀察的時間與空間，有詩的尋覓，也有對周圍美的探索和對簡單樸素的理解。當然，對四季的變化有了知覺並且與生命連結的是愈加成熟穩重的明強。

　　這是明強，無論畫作，無論攝影，無論植花拈草，無論入菜揉餅，他的專注不因多元抬頭往上看時有所疏漏，他的認真不因低飛的雲朵在隙縫中忘卻手中的努力。他是那種種植作品的人，適應各種土壤和氣候，當作品隊伍蘊育出大形勢大空間大場面，讓看到的我們忍不住肅然起敬這些好。因為，水只是流過，並未消失。亦如明強說的：「這本攝影集對我如此珍貴，即使獨享也很美好。」

　　這就是我所認識的明強。李宗慈2021/1220

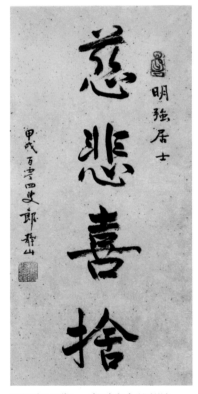

明強居士

慈悲喜捨

甲戌百齡四叟　郎靜山

百零四叟‧郎靜山題贈

曾於台北、台南、西安、四川舉辦攝影展

曾出版《水之誦》、《心情》、《漫卷忘言》攝影集

撰文　李宗慈

李宗慈，中國文化大學中文系文藝創作組畢業。曾任《東方婦女》雜誌副總編輯、《文訊》雜誌主編、《國際廣播雜誌》總編輯；〈空中雜誌廣場〉、〈未來酷小子〉、〈臥遊書海〉廣播節目主持人。曾獲彩虹青年散文創作獎、華岡青年散文獎、華岡青年新詩獎、中國文藝協會報導文學獎、文建會網路學院部落格達人募集大賽優異獎。著有《圖書館巡禮》、《他們的故事》、《和名人握手》、《紙筆人間》、《與音樂談情》、《麵包店裡的咖啡》、《吳漫沙風與月》、《心情》；編有《竺摩長老佛學叢書》16冊、《風華五十年—半世紀女作家精品》、《不大不小的戰爭》、《詩說浮世百態》、《堅持—平凡與不平凡的人生路》、《感恩—佛光山大慈育幼院50周年紀念特輯》等書。現為自由作家、文化大學兼任講師。

攝影
作品

縈迴（植物園）

廊無掩映

閣子吊窗花竹和簾幕

各得穩便如詩句

像雲起雲落的人情通達

像四季春夏與秋冬

像人生的迭宕起伏

水紋的閱讀是一闋回憶

見證著經歷著

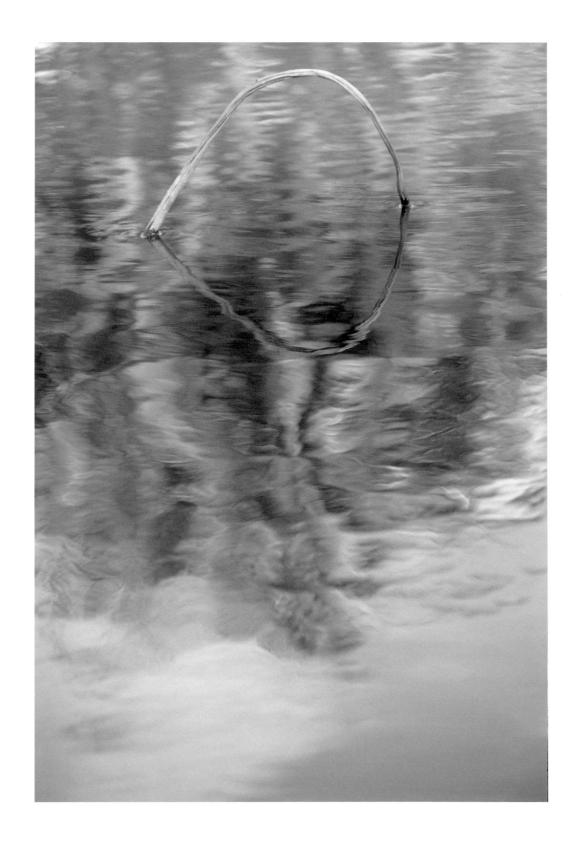

獨享

一片綠的獨享

無萬頃波瀾

無畫戟長矛五色介冑

自日頭照映時

靜待漁歌皓月長煙

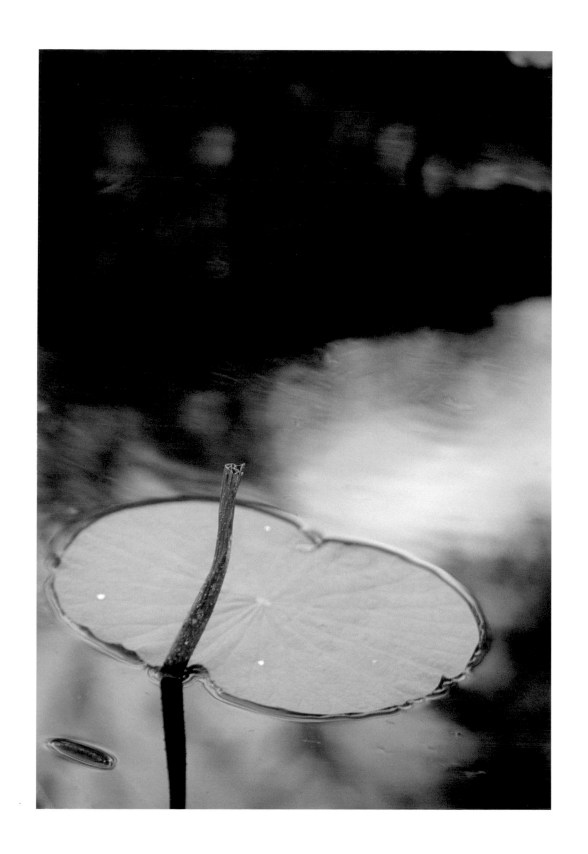

秋色

生活是直接經驗
讀書、看畫、聽人說是間接經驗
只有秋色走過直接走過間接
然後將歲月寫在身上

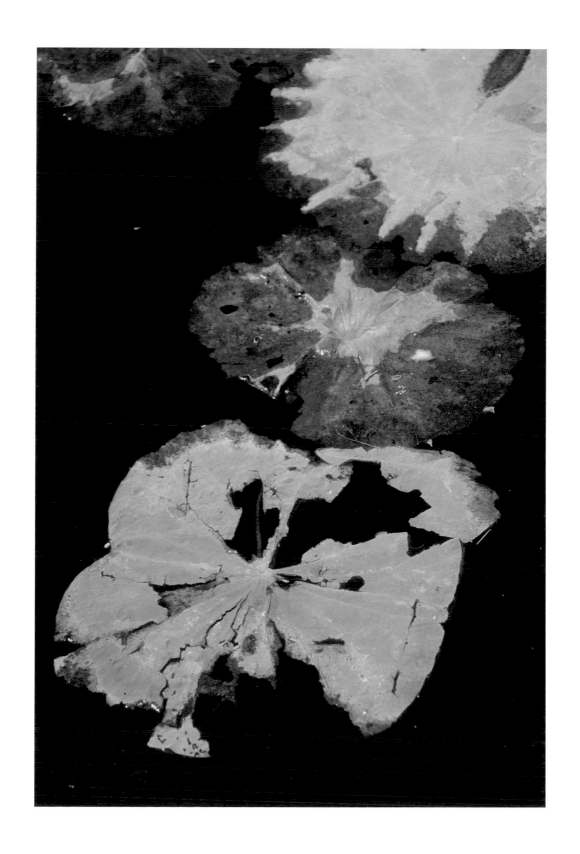

秋韻（植物園）

歡愉也好傷感也好

青蓮居士是李白

寫水天一色風月無邊

杜工部則說戎馬關山北憑軒涕泗流

但巫峽瀟湘不也是美麗與哀愁

所以秋啊

別有一番韻味

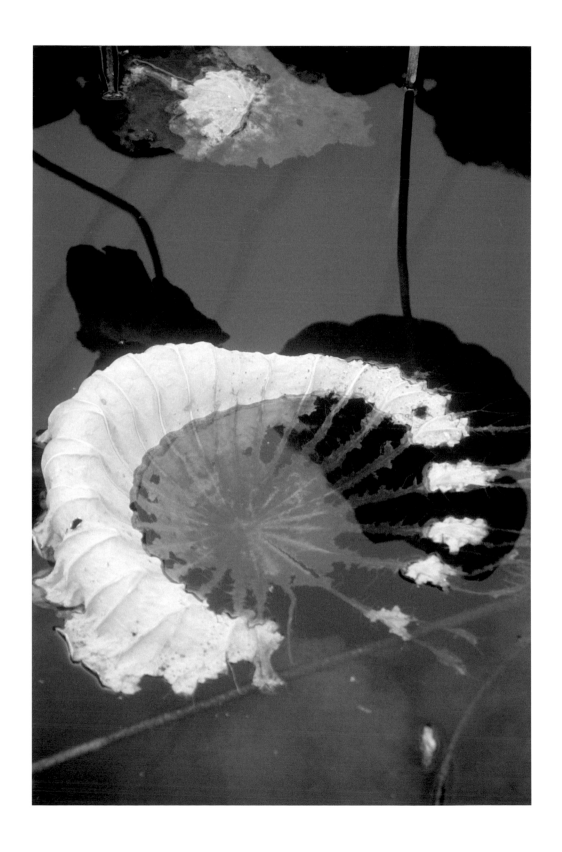

撫夢

有一個愛戀

恁天馬行空恣意馳騁

雖然未始之始未初之初

卻中庸得穩踏

各個是誠懇

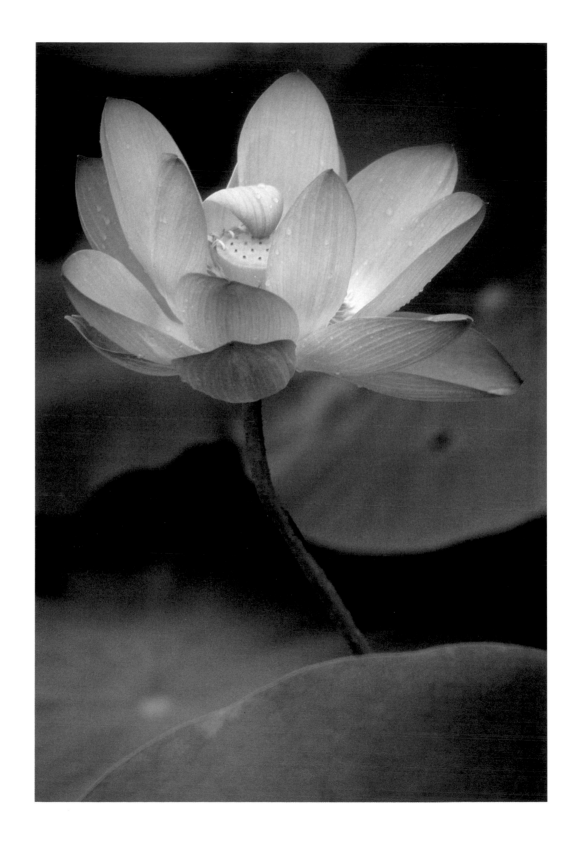

春的跫音

以入古出今開闔自如的策略

以溢出於形式外的專情

以縛住也縛不住的自由

將跫音鎔鑄在春裡

在風在雨在海在地上

自能平和深遠興旺

似這幅行草篆隸

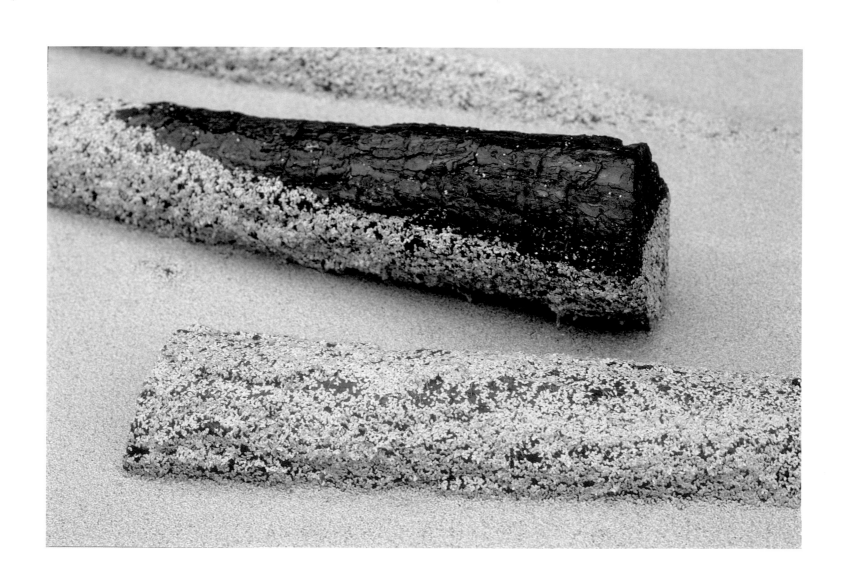

花唱（士林芝山岩）

有些種子要作肥料，
有些種子要做泥土，
有一些種子是
天生就要開美麗的花。
春風，
叫花兒張開嘴來唱歌。

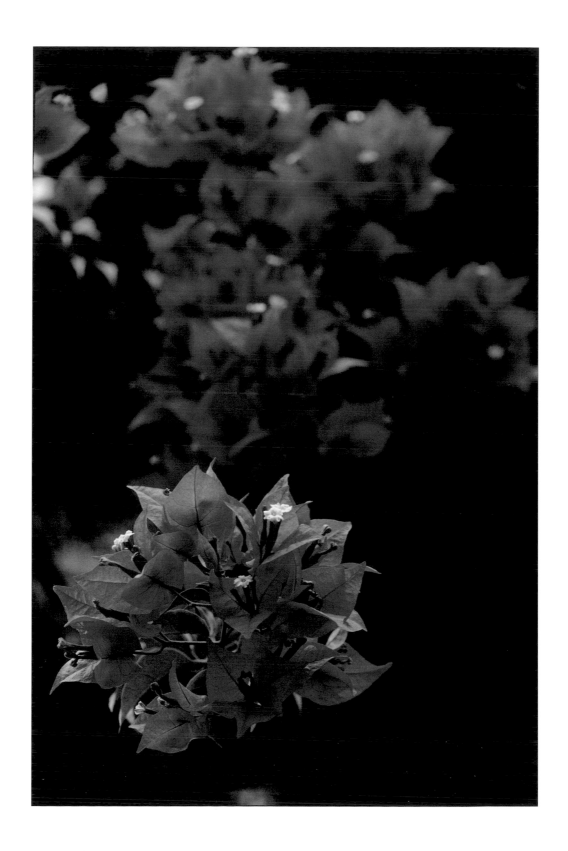

氈絨經縷（陽明山神學院）

像拼圖一樣聚攏

像呼嘯一樣奔走

是這樣不畏盲風不懼晦雨

羽化蛻出

這其間有某種生命

如此真心誠意

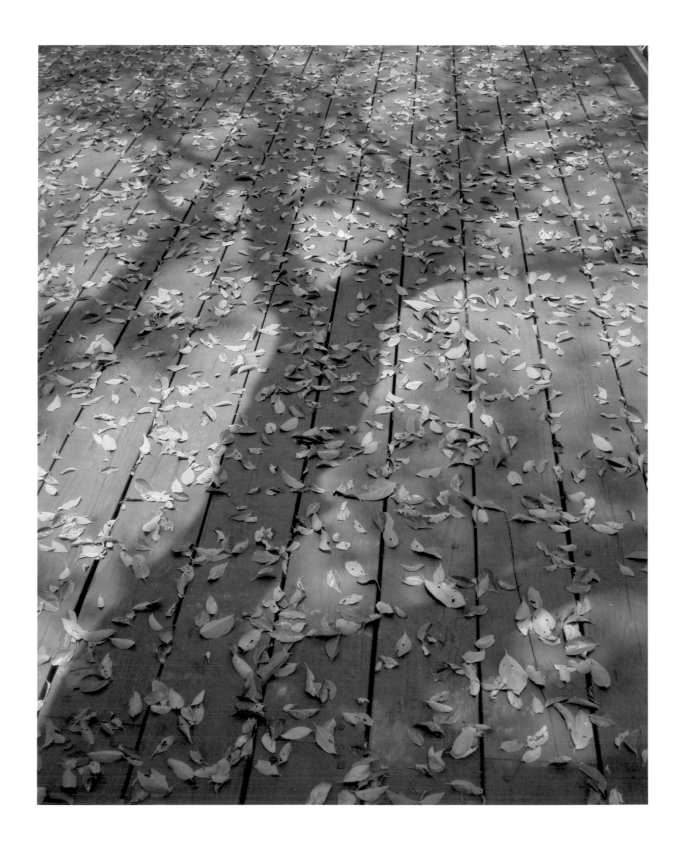

擁花簇簇（草山花草居）

啥英咀華擁花簇簇

一番折騰

虔誠用縱的繼承用橫的移植

從傳統出發走向現代

從現代深入傳統

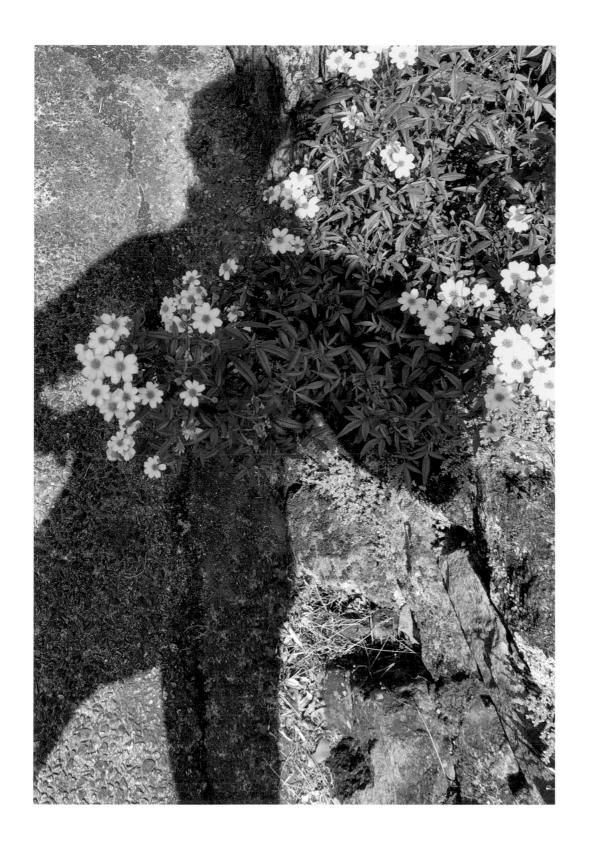

大樹（雪霸觀霧）

木石金聲花果附枝

如釜冶爐罐綻處處

既成約定

遂把此生的猿累

夯成樹　一棵

雲板大樹

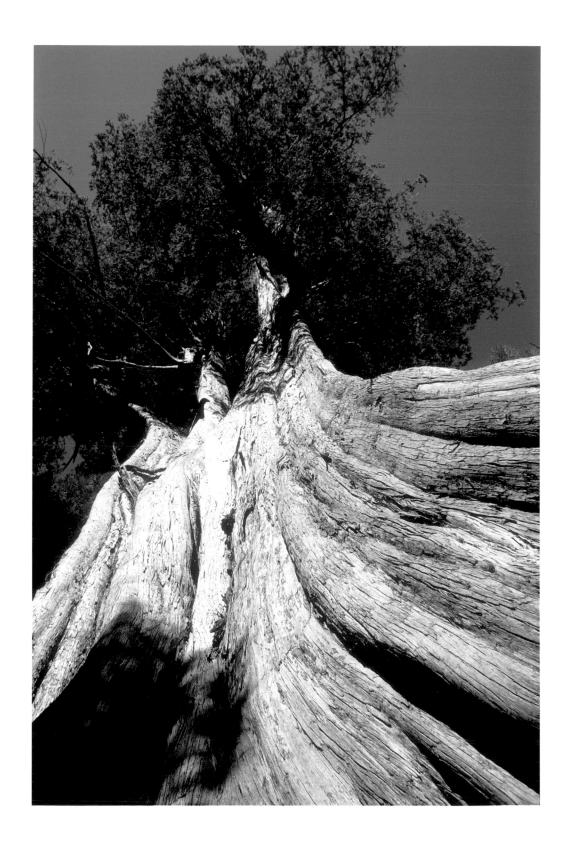

護守（北竿芹壁）

從初春的神荼、鬱壘，
到春送平安，
到端午艾草…
能使四座並歡，
護守的是平安，
是家國。

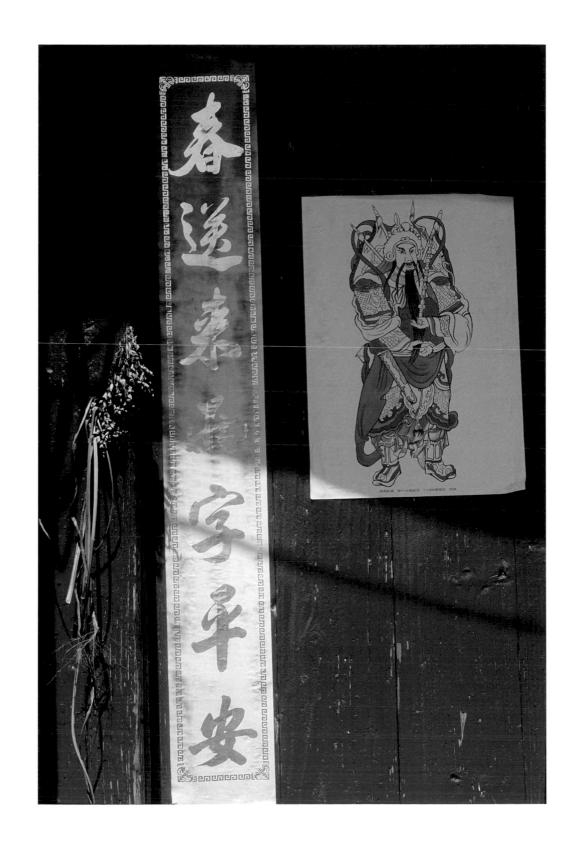

福到善家（馬祖）

夏宜急雨冬宜密雪，

瀑布碎玉聲聲入心：

深雅醇厚間星斗清亮，

燈影星光混沌也陶然，

展示著真實的夢境。

沒人感到驚奇，

用盡一生的烙印。

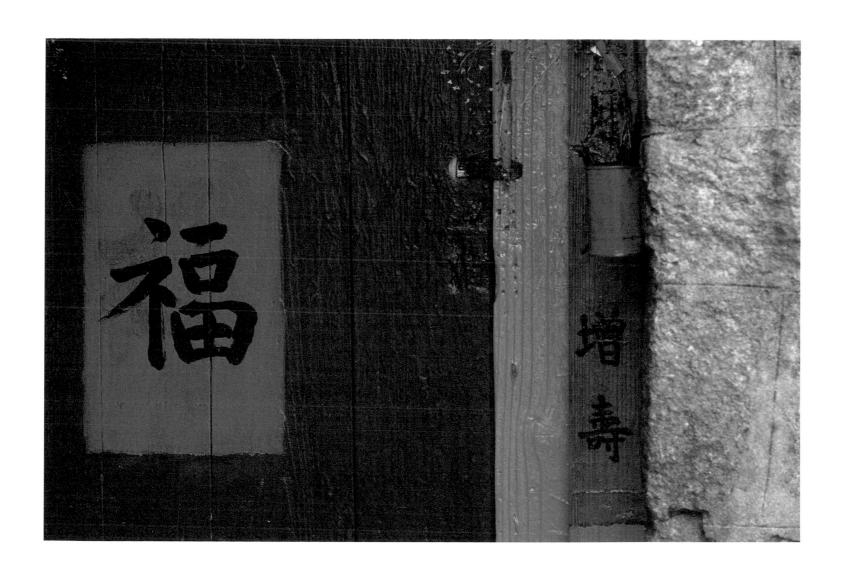

光魄

像什麼呢？這光。

多想掬起一把作為生命的光采！

步履舒緩的慢慢走著，

美麗虛幻的往事如夢，

涉溪而過的陽光如潮。

而那扇門，那光，

恍惚中我竟然忙站錯雜其間。

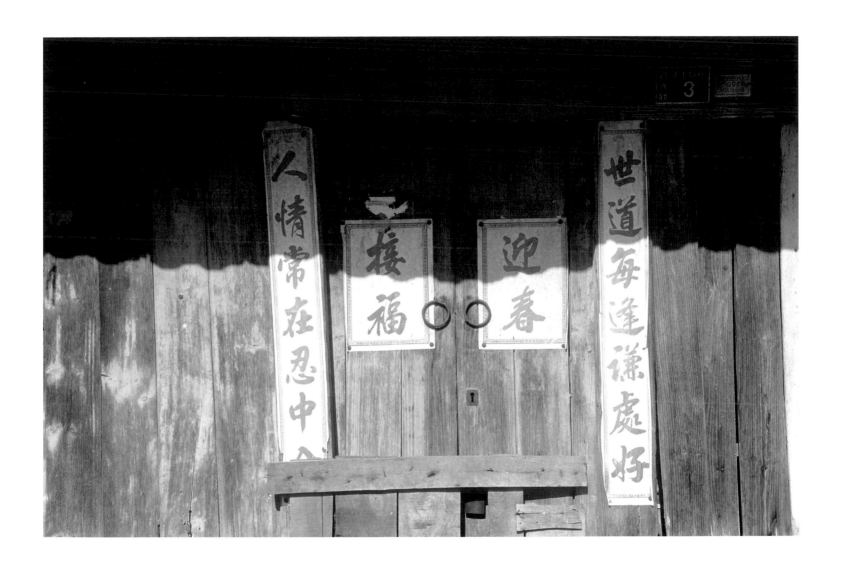

紅塵心事（西莒田澳）

明白愛是一種獨立的感情，

需要淚水和祈禱。

有許多性情中的俠厚、理想、夢幻，

許多愛，

超越深重的情和癡愚的愛。

那愛！

請慎重俯身拾起，

我們生命的永恆聯繫。

氤氳墨氣

漬水如墨如畫暈染。
春，順日影光芒漫漫舒暢。
人生如戲，有突兀有意外，
柔弱卻獨立。
或許不用太勇敢，
像站在揚起灰塵路口的行人，
出招似的向左向右向前向後，
總有綠燈亮起的時刻，
我們在紛雜裡繼續戮力追尋。

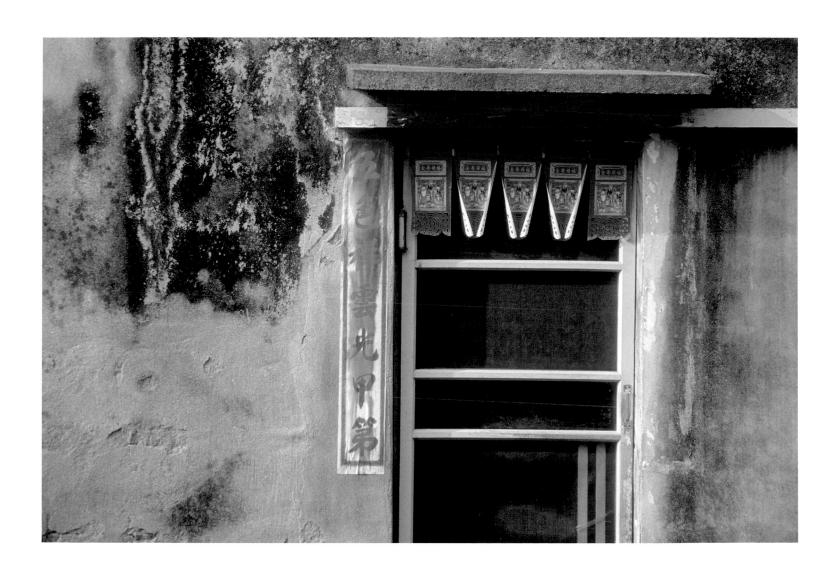

早課

暮鼓晨鐘。
第一次真確聽到,
然後在晨光中起身膜拜,
然後在夜幕裡等待鼓聲。
悸動且泣。
作為一日之始,作為一日之終,
然後一日。

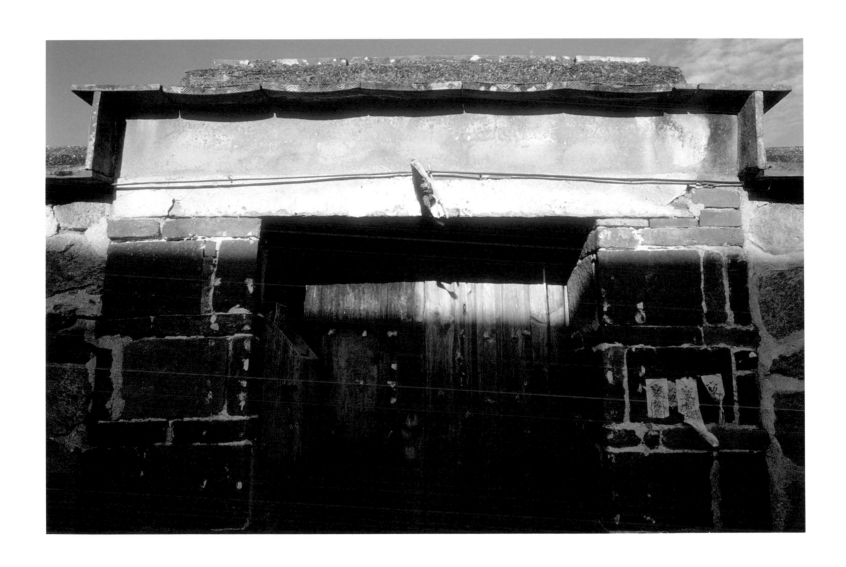

結理（金門瓊林）

在書桌電腦前，
敲打鍵盤擷取自論語孟子還是唐詩
裡的文字。
望向門裡，風正吹起紅色布簾子。
違母訓，見良人。
是誰？門內的呼喚聲。
喚我？

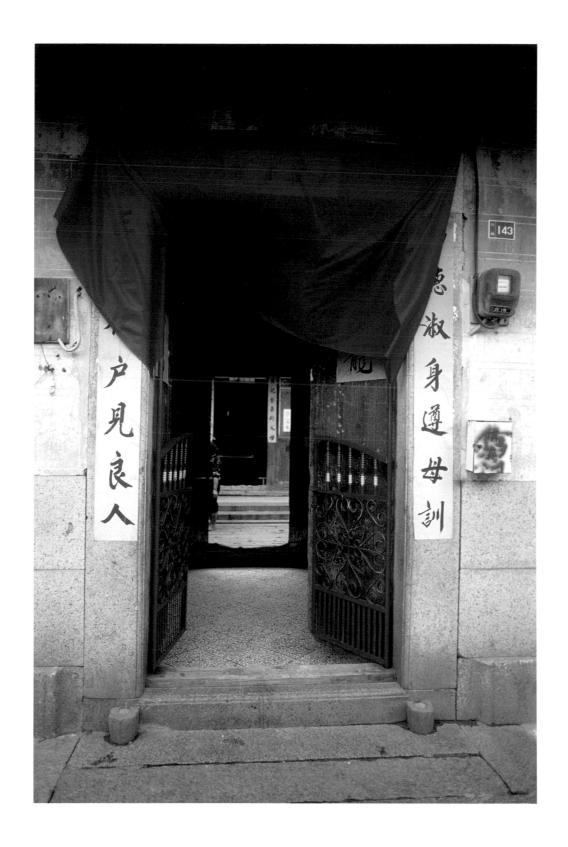

午後（金門山外）

輪回不息
承前啟後若萬盞燈燭
展現著時間的玄妙力量
經風吹動
無休無止
像深坊小巷團團轉走
是亙古存在　探春歸來

藍色時光（北竿橋仔）

褪色的斑駁的是時間的痕記，
斜陽依依，
喜歡那樣淡淡木木的時光表情，
謙卑認命的精心箋注。

年復一年（金門）

你從哪裡來？

時間、光影、日子從不銷息的來著。

你從哪裡來？

日子、時間還有光和影，

從不銷息的來著。

你從哪裡來？

歲月（馬祖）

海濱傍水的石山校牆
曾經春夏至霜降、立冬
曾經雨水浸淋朔風凜冽
佃取而貨用不假煎煉
火力到時
別是另一品種
歲月痕跡

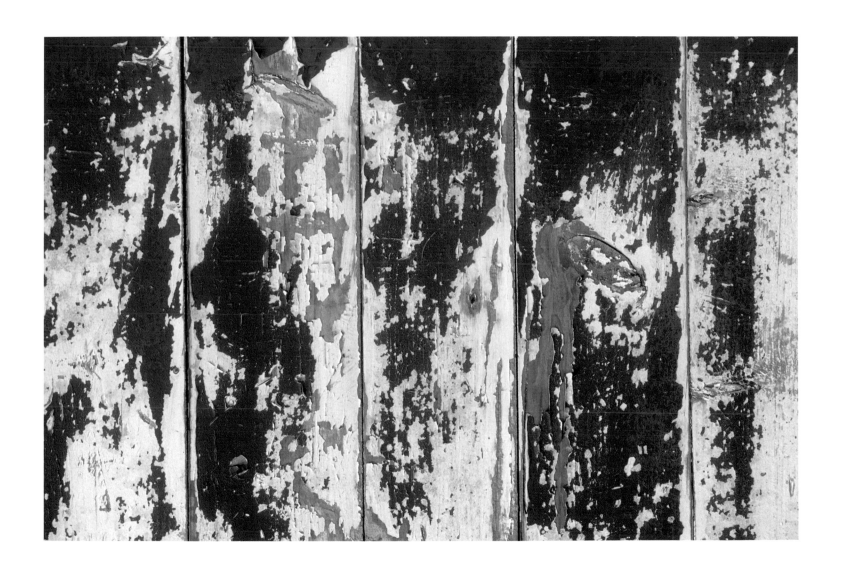

水舞

山谷遮護，生人勿擾，
水兀自舞著。

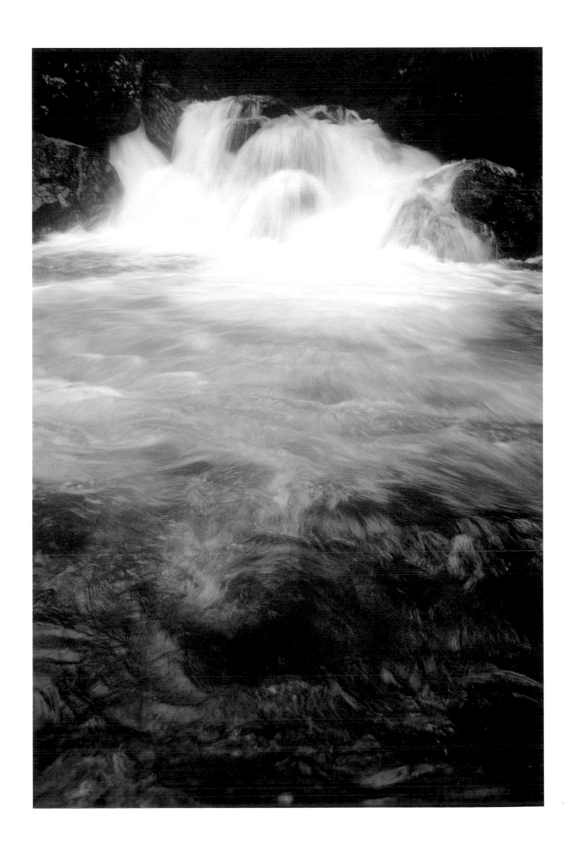

回家 （內雙溪）

回家像種儀式，
在意識深處多少有些頑固，
是私隱的。
即便車流如狂，即便人聲雜亂，
即便貪財好色也喜新厭舊，
只家，古老且樣式不變，
正符合失去光采和味道的自己
回家。

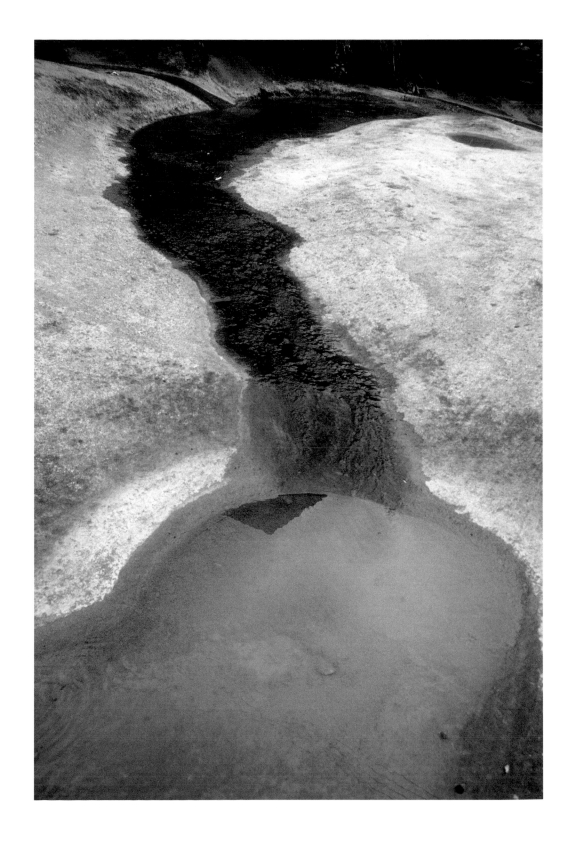

佇立

晚春初夏旬物源源，
想像自己是蝶是蛺是蜻蜓，
停泊佇立。
腴美無倫。

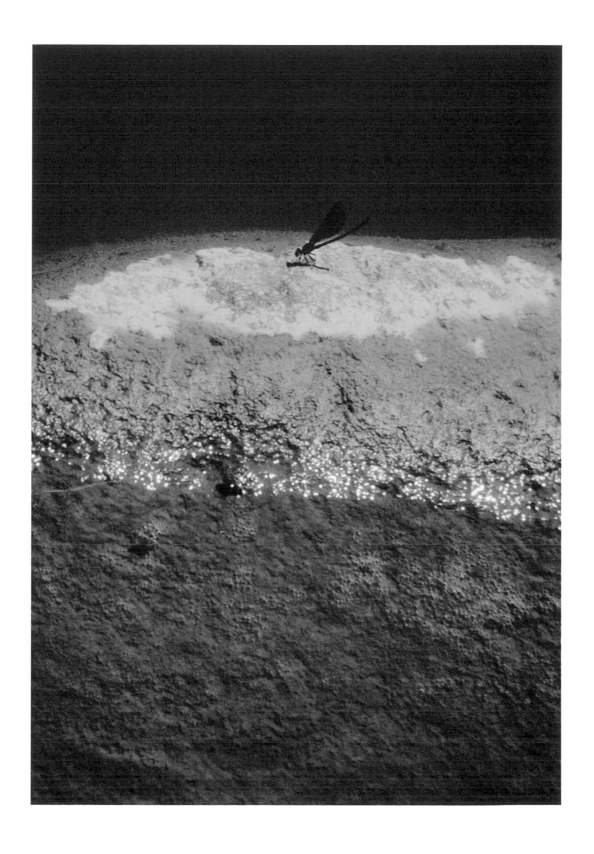

涓流

匆匆淙淙匆匆

淙淙匆匆匆匆

淙淙淙淙淙淙

匆匆匆匆匆匆

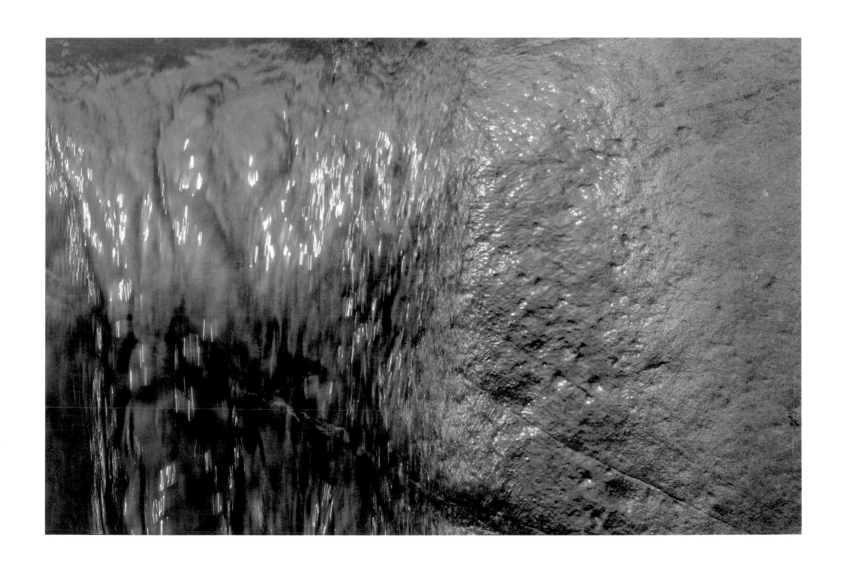

奔湍（內雙溪）

水滸說要打橫相陪

禮記待客冬右腴夏右鰭

這天地蒙鴻

管誰的典冊歷史

那榛榛莽莽奔湍而來的

如是一逕歡天喜地

如是。也如是。

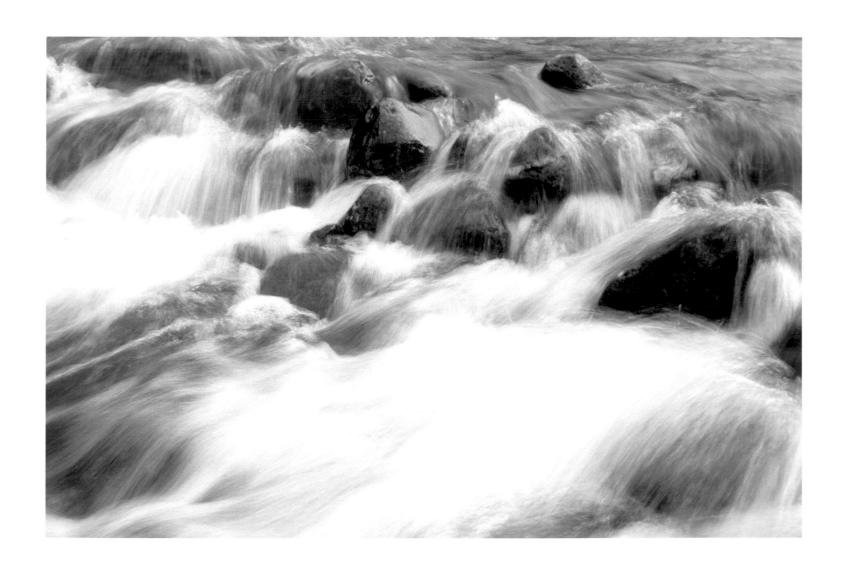

逝者如斯（內雙溪）

一張枯澀凝止的照片

一點沉寶

一段千迴百繞的糾纏

光線從裡面激射出來

是混沌生命中脫穎而出的那一點

逆浪天地

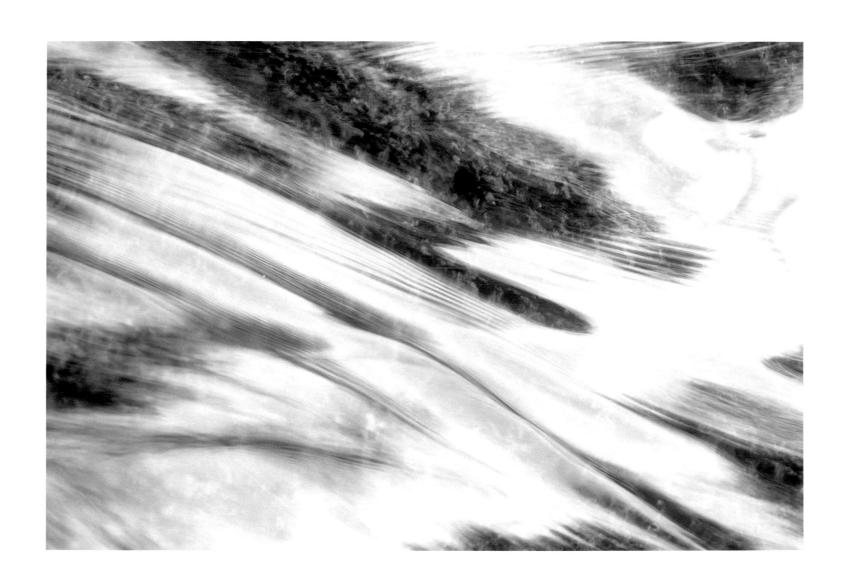

蛹

請將自己做最適當的安排，
精純到最好的效果，
在蜷捲後羽化 舒展，
充分運用這本份，
醞無窮盡的愛。

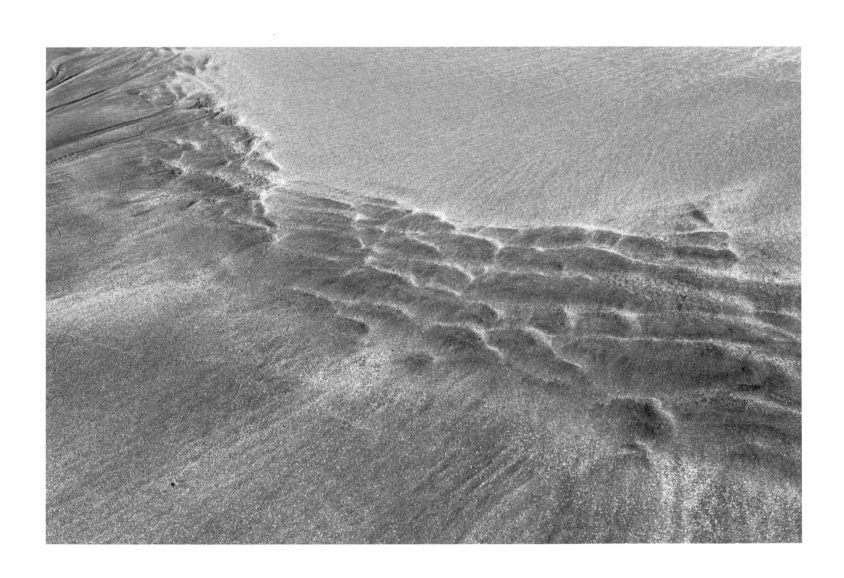

如果

如果光和影是完美

如果水和浪是完美

如果黑和白是完美

如果天和地是完美

如果你和我是完美

如果揭衣涉水才知歲月尚早

而今景物如同

諦聽大地活躍的信息

體味菜根香

不同的卻是如雨下的淚

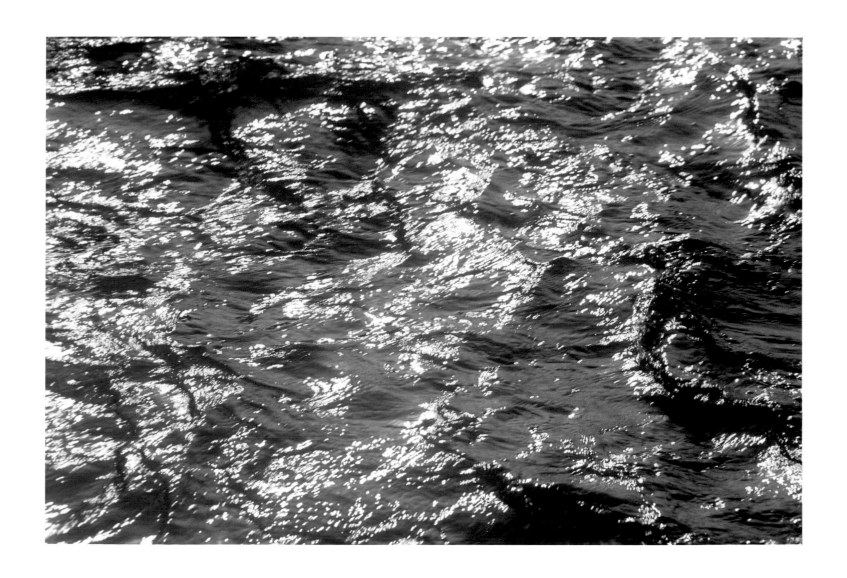

五色絢彩（礦溪）

歲月靜好一切如昔

沉靜下來的塵埃落定的

曬著陽光有了顏色

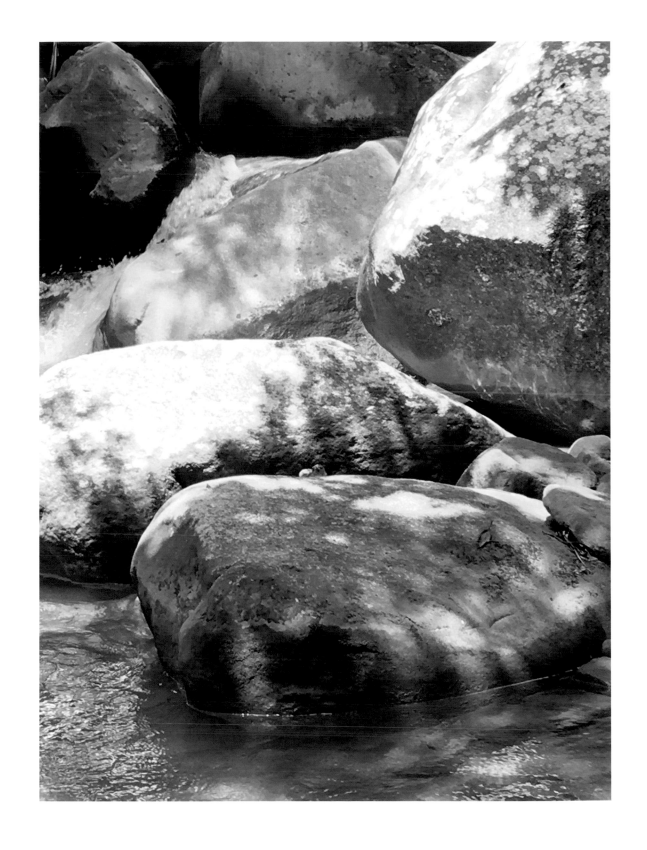

雲漢天水

說似曾相識抑是似是而非

霄漢間

雲霞間浮天垂象

甘和白采青黃赤白黑

所以林林青衣讓淚水蒸乾

獨它

躍動　　生風

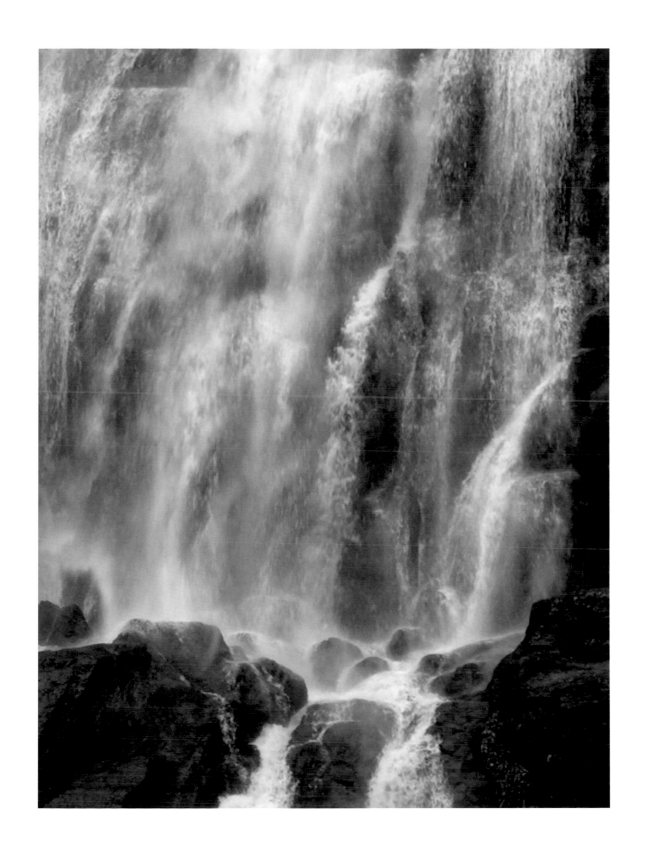

備忘錄（在直升機飛在雲端中拍花蓮山中曲曲折折的山路）

臨空眺望

眾聲靜謐

篆隸楷草全有了新座位

就用這份天色山田

記錄

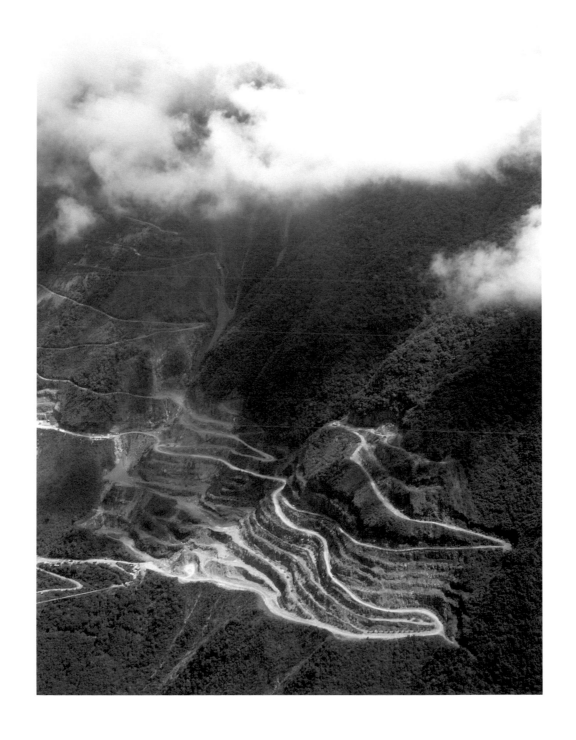

醒吼（關渡宮）

天地玄黃

上窮碧落下黃泉

說大部分的夢是黑白無色的

介乎虛實有無間

只有宗教

有一種虔誠和絕對

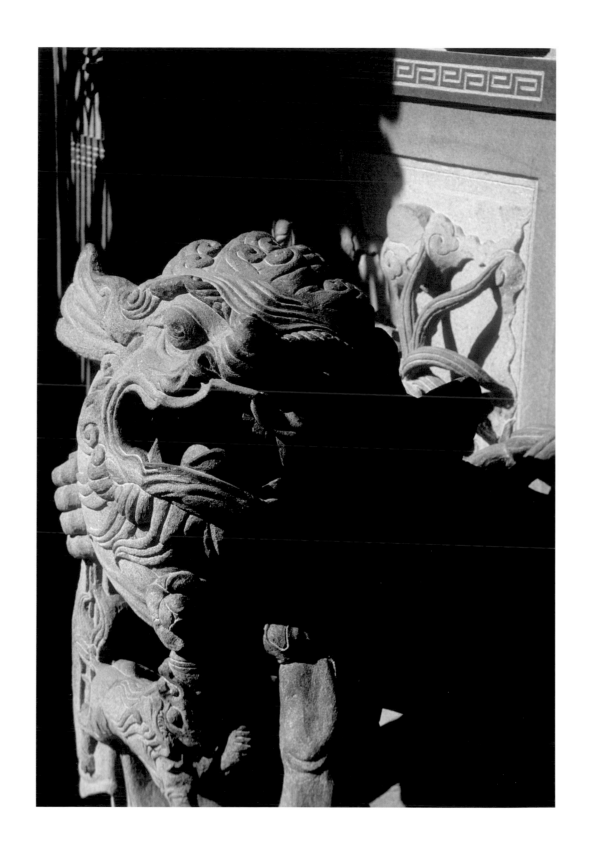

孺慕（南海路歷史博物館）

雨過

潤澤清亮

一派端麗氣象

晴日

在騷動鼓譟後

仍執拗令人念茲

風吹

雖已粗糲澀淡

它卻有味

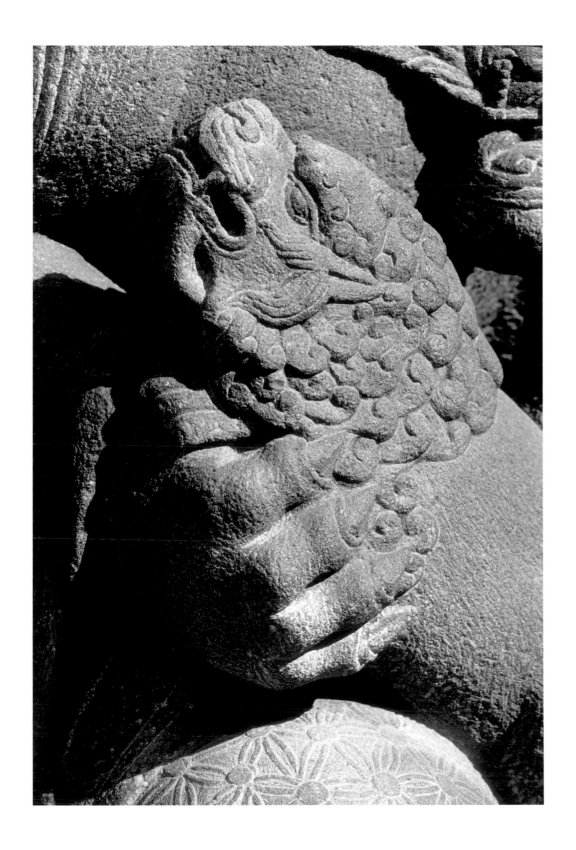

俠情（芝山岩惠濟宮）

但凡存在的未必合理

當時間長河滔滔東去

對立的二元結構儼然成形

俠與情是終生之謎

設定自我和他人的畛域

我們不斷畫地自限

只完成俠情挾情

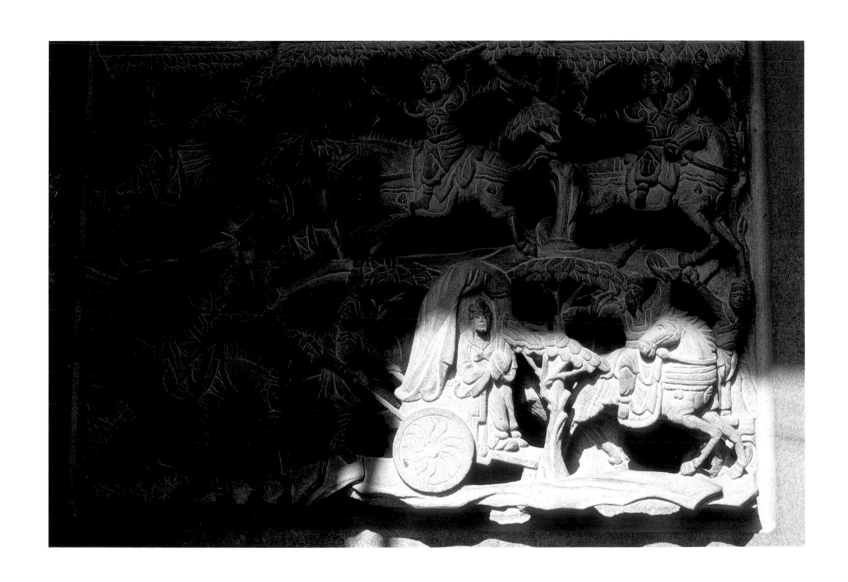

希望（金門）

用時間用手用土壘用種子

灌滿層層皺摺

然後用陽光用汗水用日夜用雨露

捧出悸動的渴望

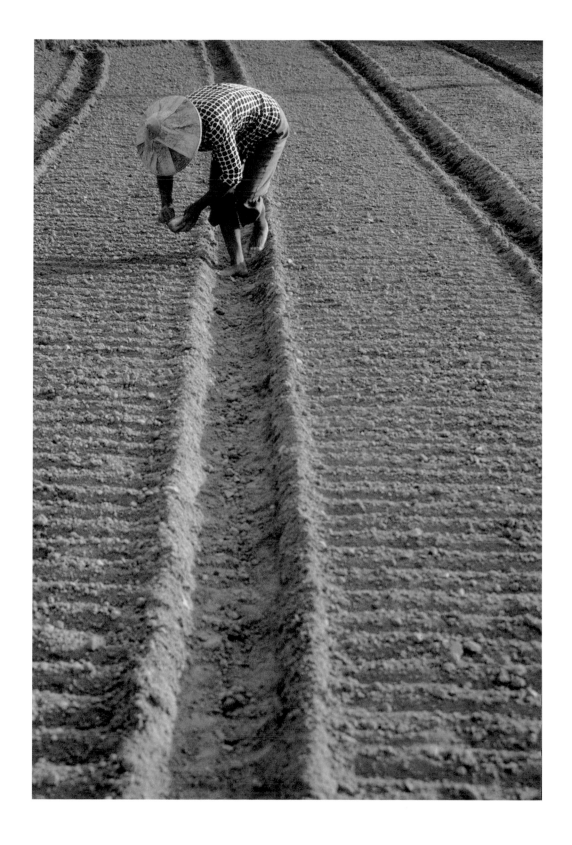

盼

籠裡的天日有數

籠裡的盼望有限

籠裡的眼眸無光無采

籠裡的牠

眼神遼遠無聊

我却只是一個蒙童

措手且不及

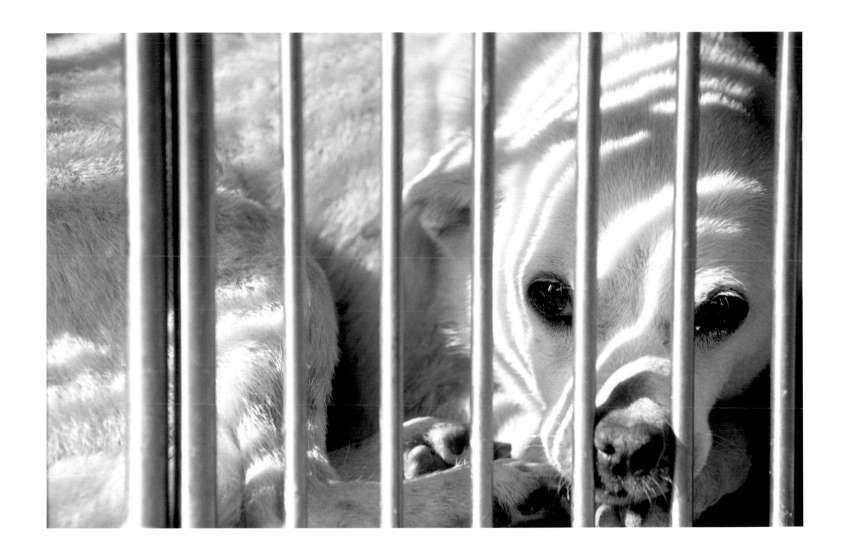

阿伯（九份山城）

感謝在歲月裡努力

感謝用時間讓少年白了頭

為一個道理一個家

不舍晝夜在這塊土地耕耘

因為無憾

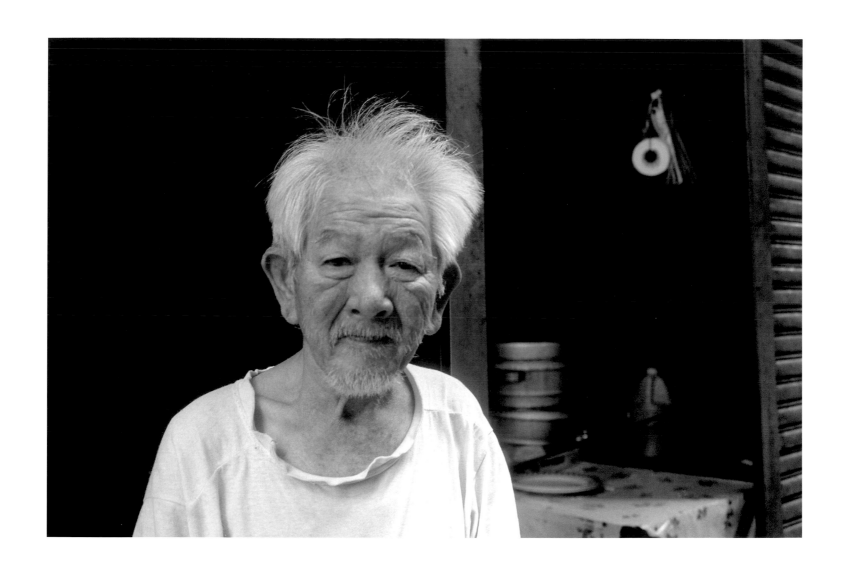

阿婆（馬祖北竿后澳）

守著歲月守著家

守著光影守著青春

是生命裡最初的故事

有說不完的風情

當行過街頭

知道你已然把自己化作風景

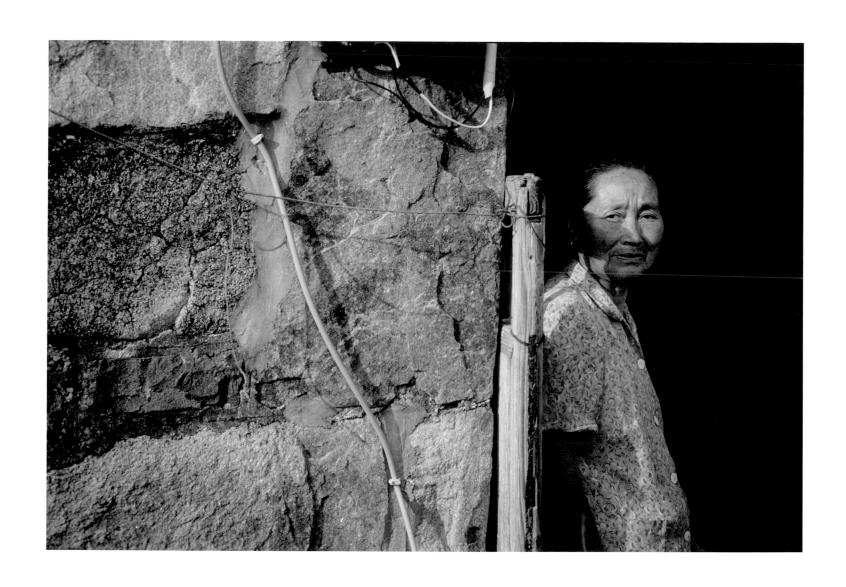

暑假（東莒大坪）

島上的暑假分外多采
躺著等風吹過腳板拂上身
等著潮漲潮退一派海的姿勢
等著聽壘壘的石牆和風對話
然後看麵線裡的魚麵跳躍
再在月夜裡看藍眼淚的閃爍
讓老酒甕裡成串的歷史
擰出軍用毯子含水的厚度
還好在暑假
馬祖的陽光正熾

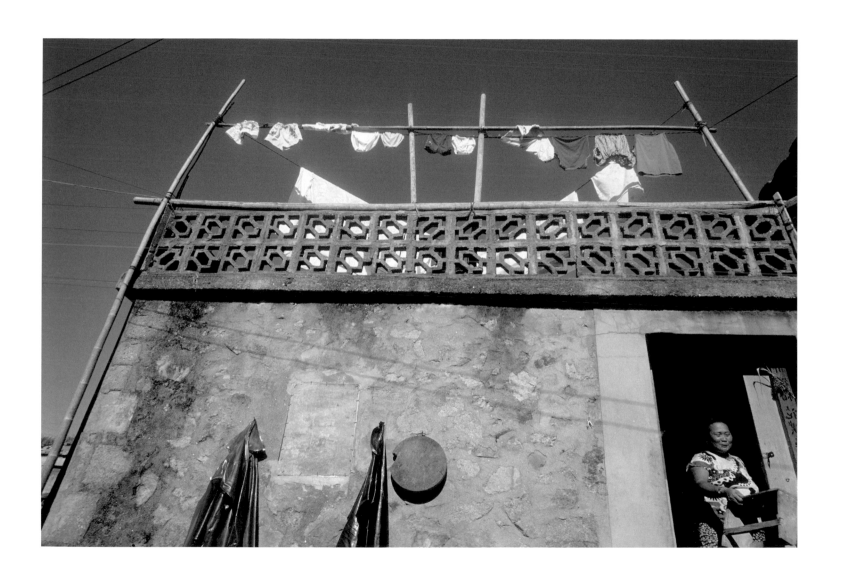

翳（東莒）

雲也霧也

清晨雀鳥不唱歌

狗兒不聞不嗅

村野山路上的小人兒

乘霧

在微光中踏步向前

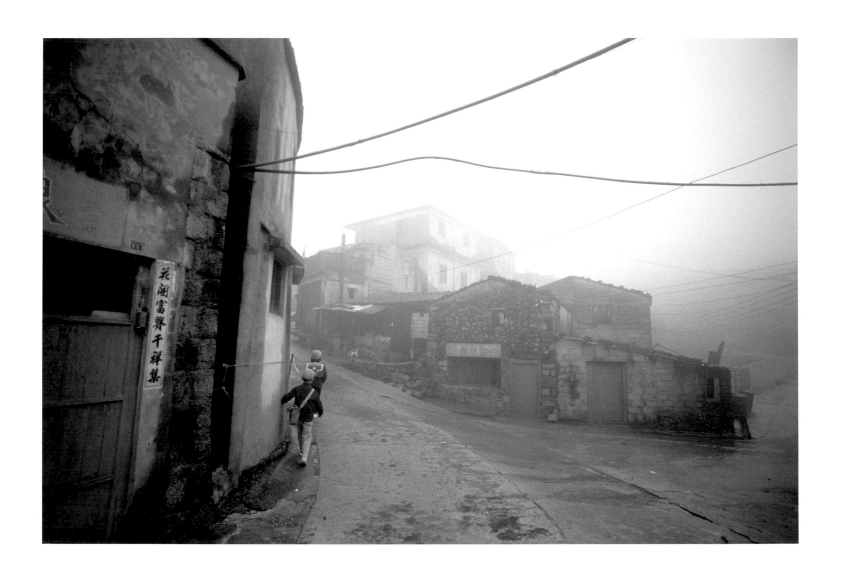

巡海（北竿塘岐）

巡海在純粹的軍旅，
一身輕便勁裝。
海天一色。
是青春的顏色，
有著工整、俏皮和真心，
還有，
還有年少的狂想。

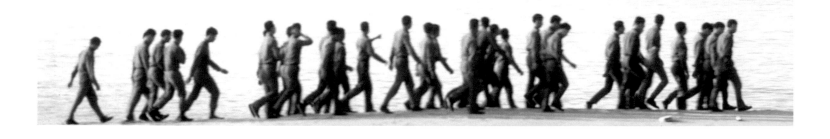

新生（東莒）

在行道樹下看花開花謝
那屋宇曾經飛越
低眉而笑的是攀爬而上的綠
在這顛顛簸簸不斷修葺的屋頂
生命的秘密便迎刃而解

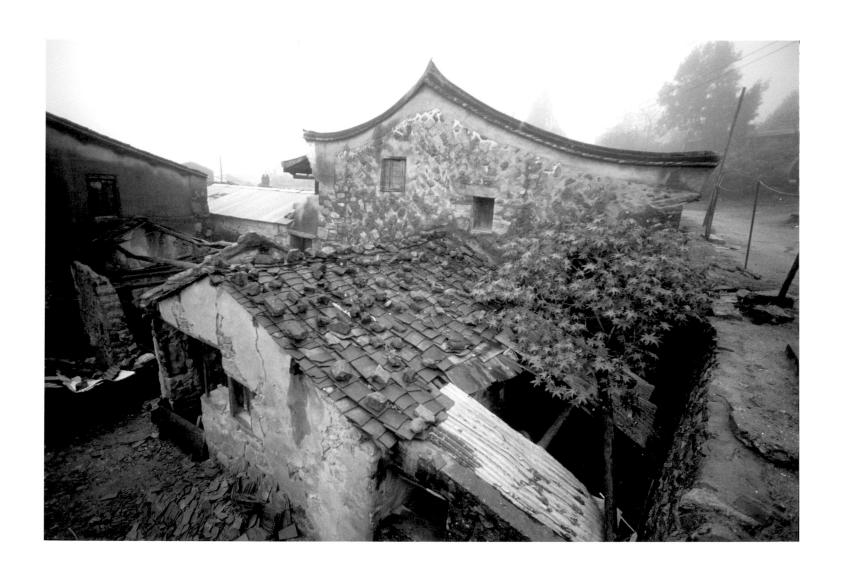

海疆巡弋（澎湖）

夜巡　破曉

巡弋在海疆

像愛一個人

自然不經意的記住了許多往事

還有道不盡的豪情壯志

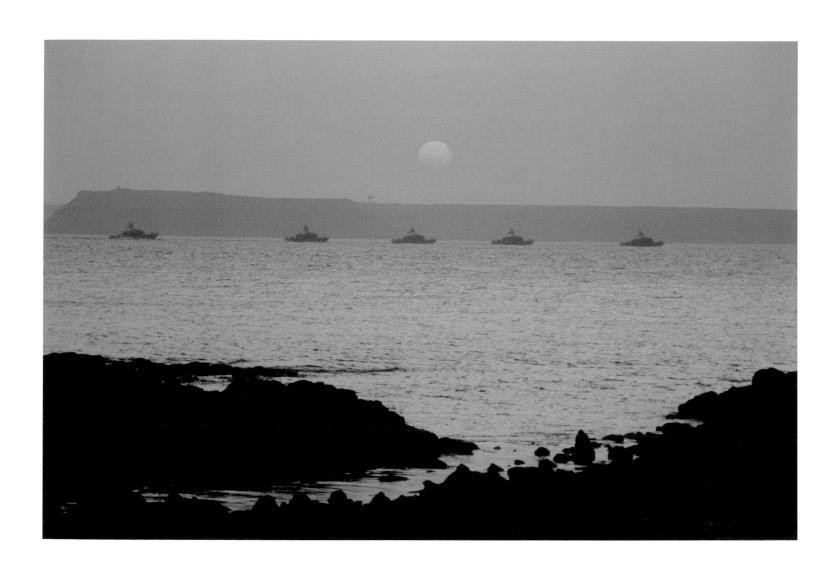

拂曉出擊（鳳山）

天矇矇亮

我們已經著裝待發

以刀寫詩

以槍吟唱

如山石中聞鼓聲而威力

槍風橫來草從風

以步履堅穩前行

任務艱鉅

澎湃在胸海

我們出擊

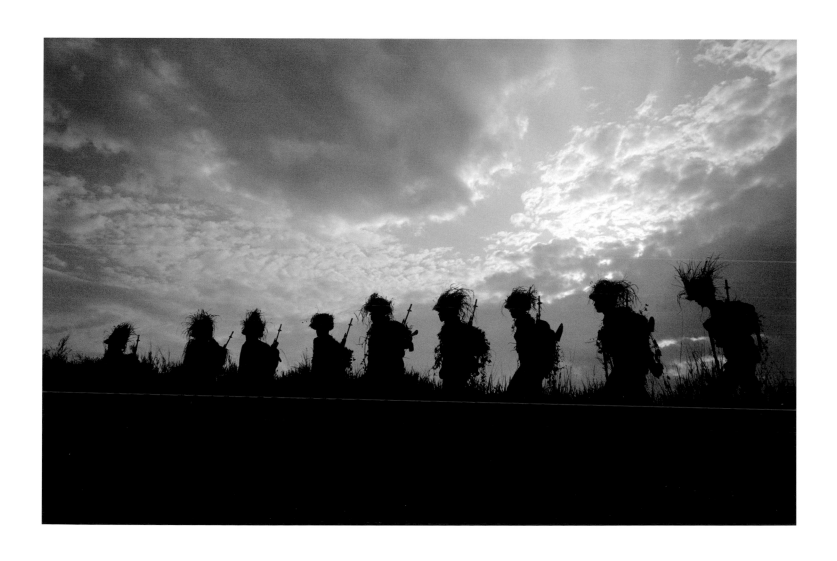

晨操（馬祖塘岐）

一二三四

五六七八

口號是動作是口號

我們是井然的有序

在晨操與晨操間

蛻變成方臉揚眉的軍人

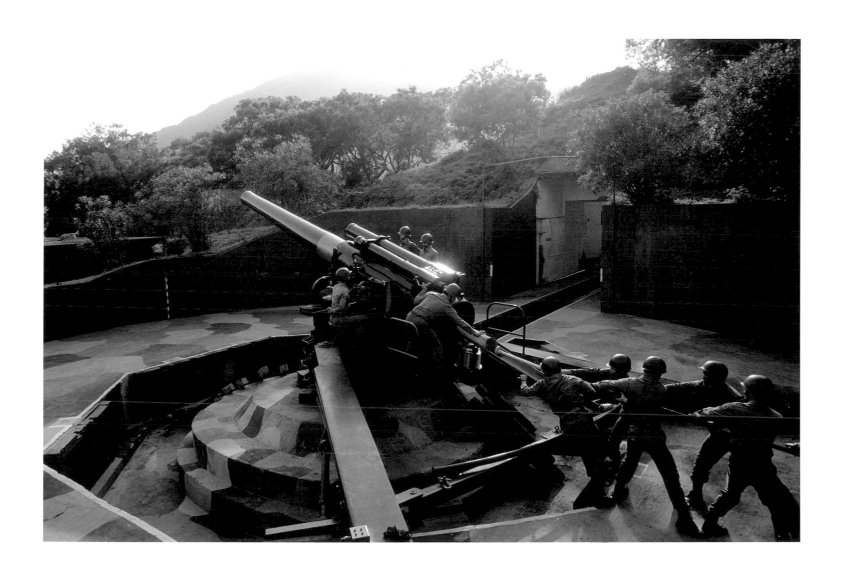

緊急戰備（左營）

號角一聲

那些男兒從四面從八方飛奔

人影翩飛

奔出一番日月山河

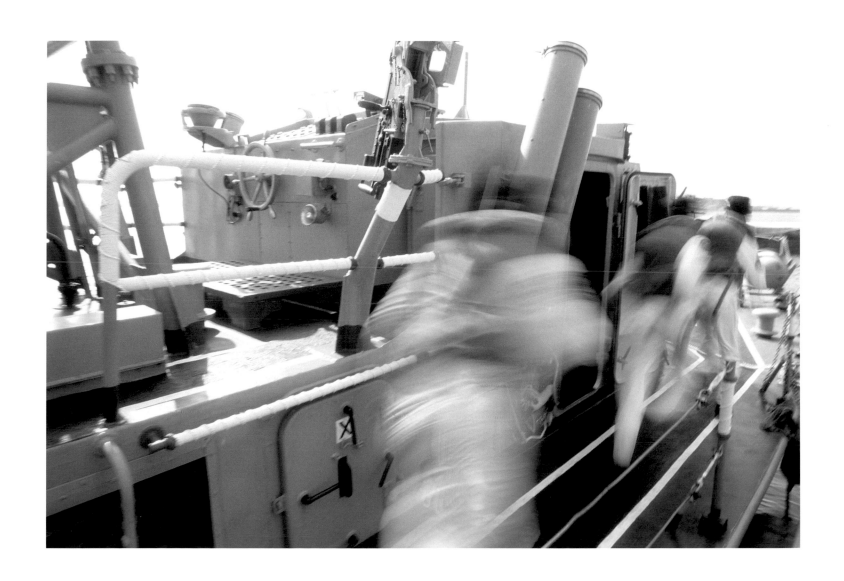

戰鬥營（岡山）

世間甘味於草木於飛蟲

湾暑假期中

用戰鬥洗禮稚嫩臉龐

讓飆狂湖血脈前進

讓水花焉火包

青空晴霽衝騰

成長　終能預見

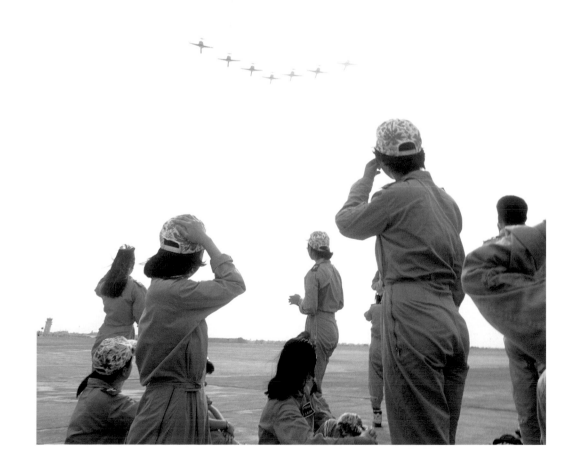

鷹姿（1990年三芝鷹式飛彈）

是鷹是隼是鵰是梟

是霸氣是鷙

是拂曉追它

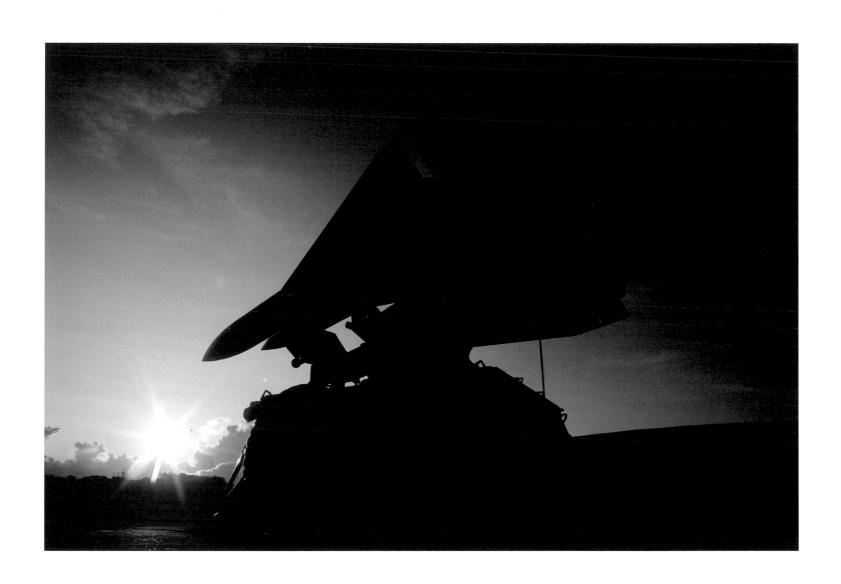

國家圖書館出版品預行編目資料

趙明強攝影集 = Zhao Ming Qiang's photographs/趙明強攝影
李宗慈撰文. -- 初版. -- 臺北市：藝術家出版社, 2022.05
108面 ; 25×25公分
ISBN 978-986-282-298-2(平裝)

1.CST: 攝影集

958.33 111005361

趙明強攝影集
Zhao Ming Qiang's Photographs

攝　　影　趙明強
撰　　文　李宗慈

發 行 人　何政廣
美　　編　柯美麗
出 版 者　藝術家出版社
　　　　　台北市金山南路（藝術家路）二段165號6樓
　　　　　TEL：（02）2388-6715
　　　　　FAX：（02）2396-5707
　　　　　郵政劃撥：50035145 藝術家出版社帳戶

總 經 銷　時報文化出版企業股份有限公司
　　　　　桃園市龜山區萬壽路二段351號
　　　　　TEL：（02）2306-6842

製版印刷　鴻展彩色製版印刷股份有限公司
初　　版　2022年5月
定　　價　新臺幣600元
I S B N　978-986-282-298-2（平裝）

法律顧問　蕭雄淋